歷代碑帖集字創作

柳公權神策軍碑

郭楚楚　主編

陳晨晨　著

西泠印社出版社

横幅

文以载道

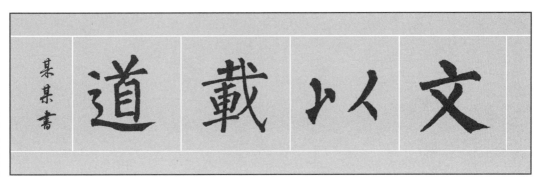

某某书 道 载 以 文

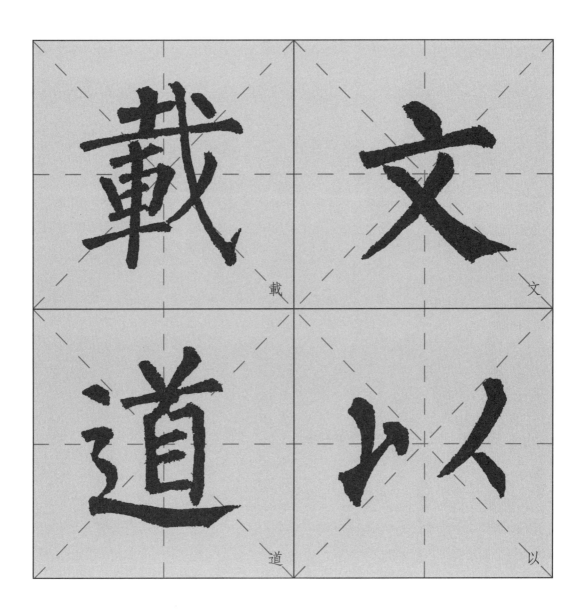

载 文

道 以

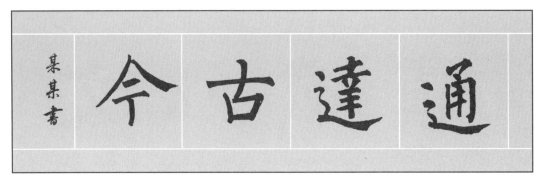

某某書　今　古　達　通

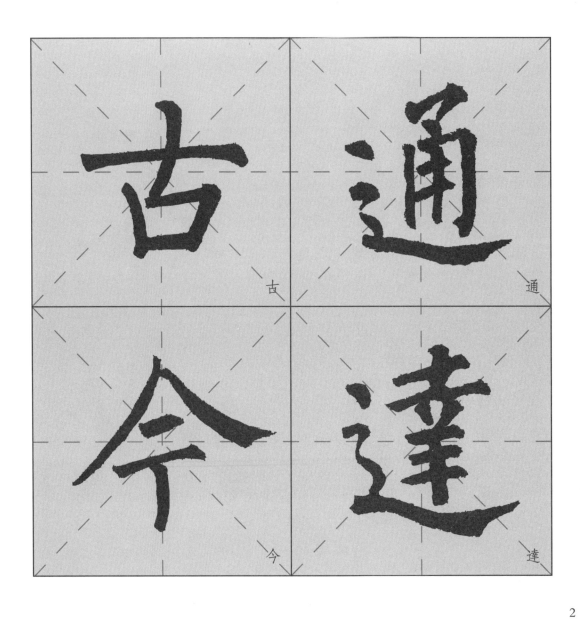

古　通

今　達

用 致 物 備

某某書

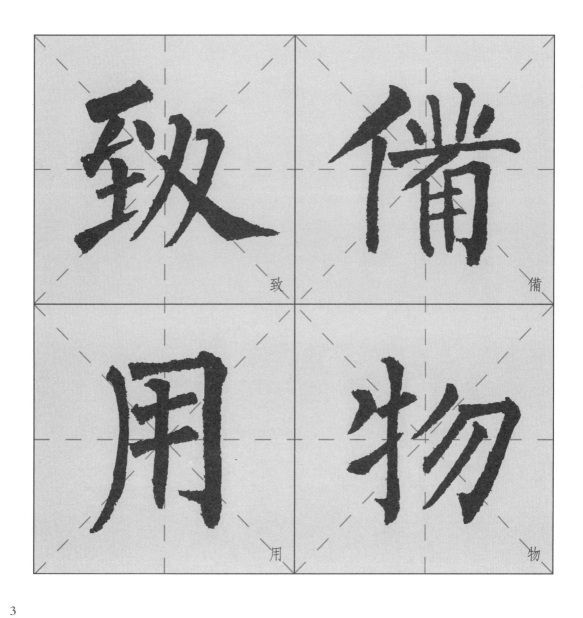

致

備

用

物

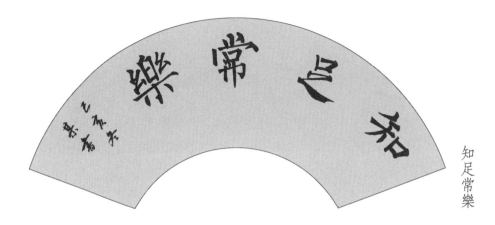

知足常樂

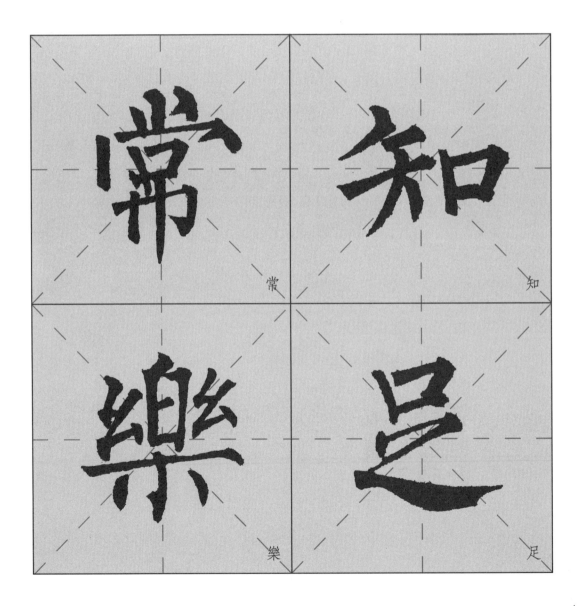

常　　知

樂　　足

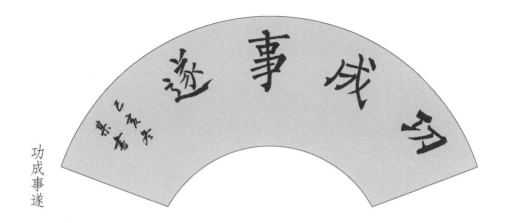

功成事遂

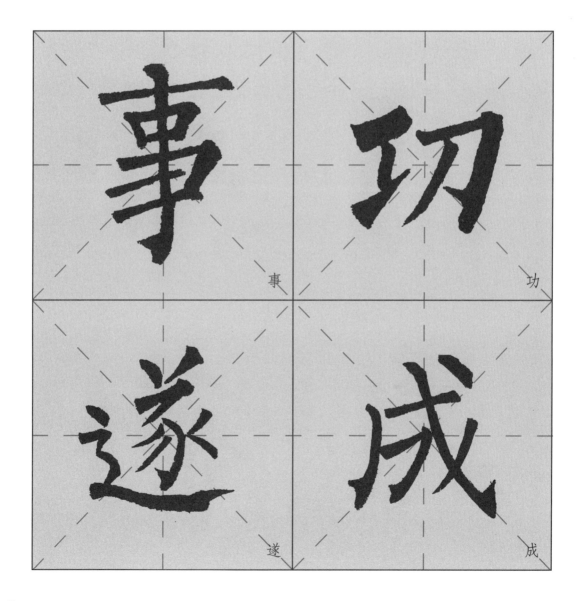

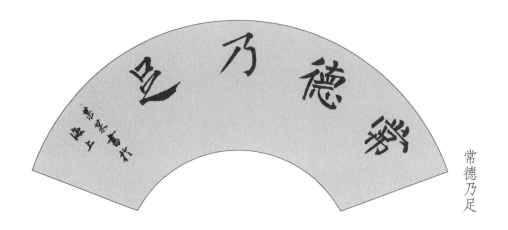

常德乃足

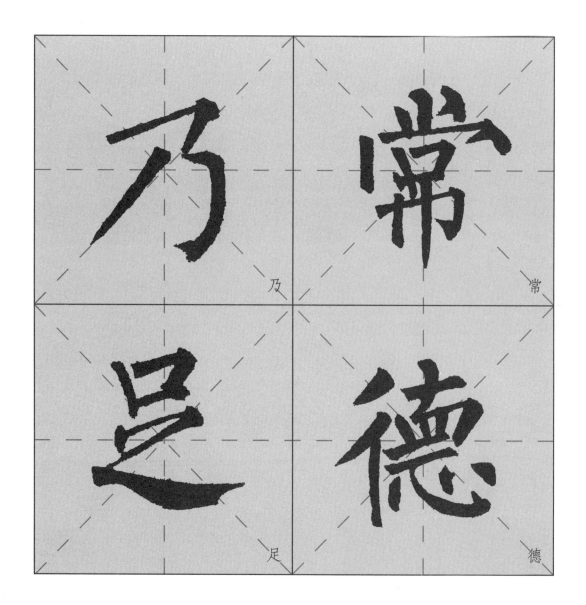

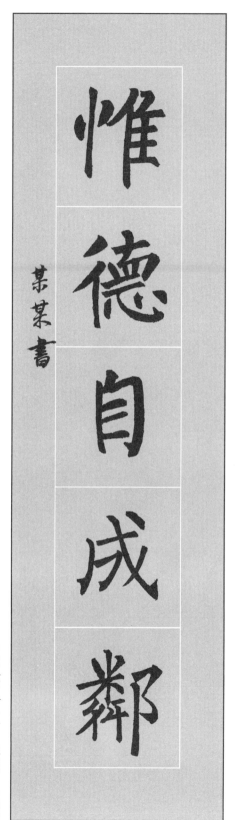

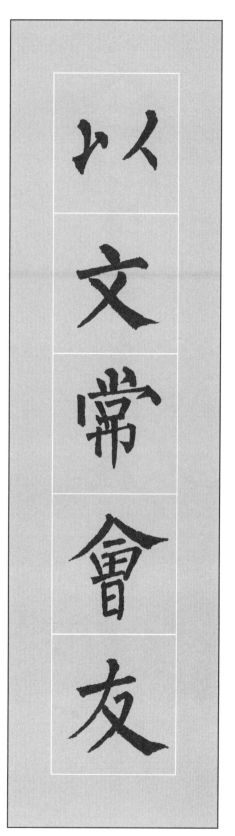

以文常會友　　惟德自成鄰

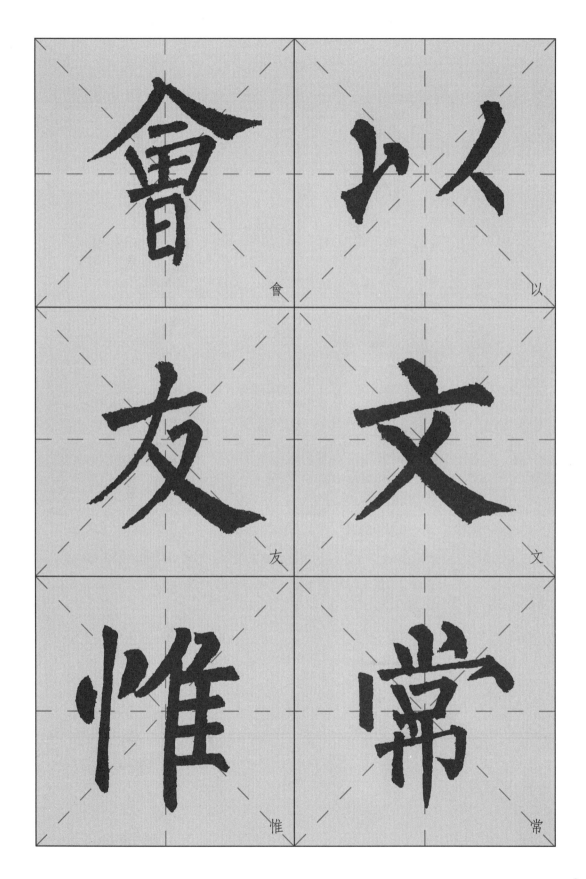

會 以

友 文

惟 常

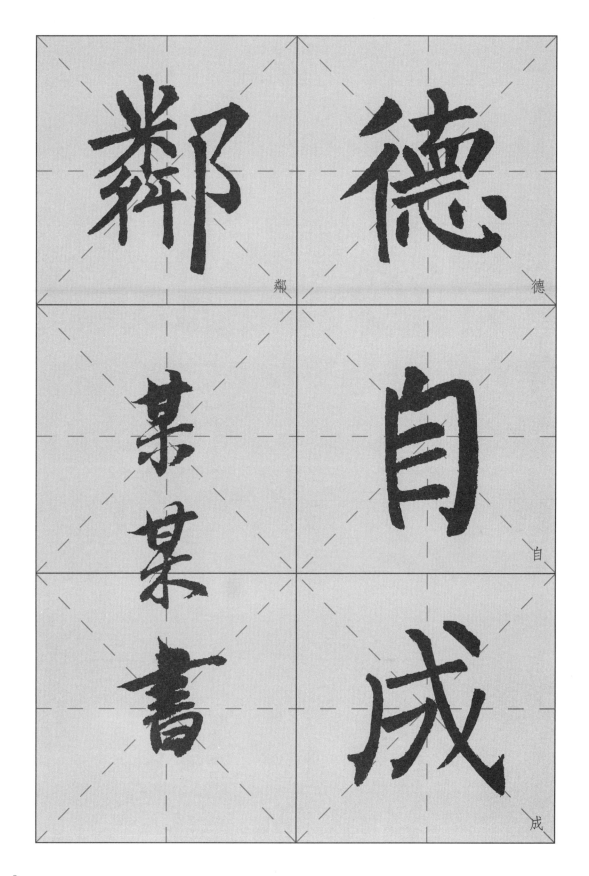

鄰 德

某某書 自

成

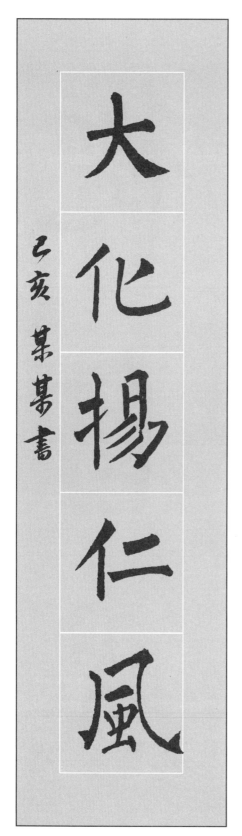

乙亥某某書

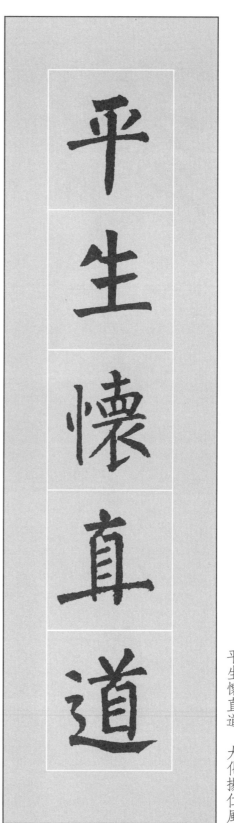

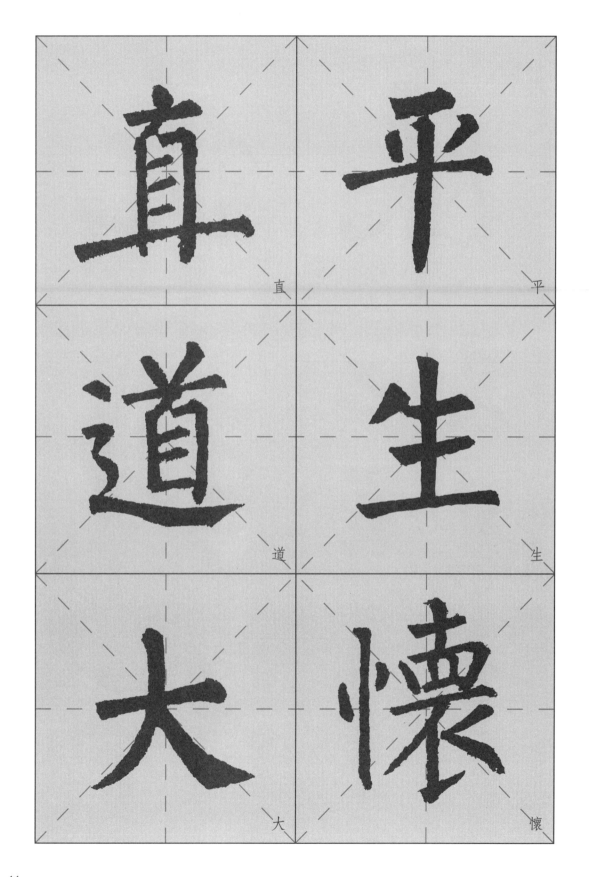

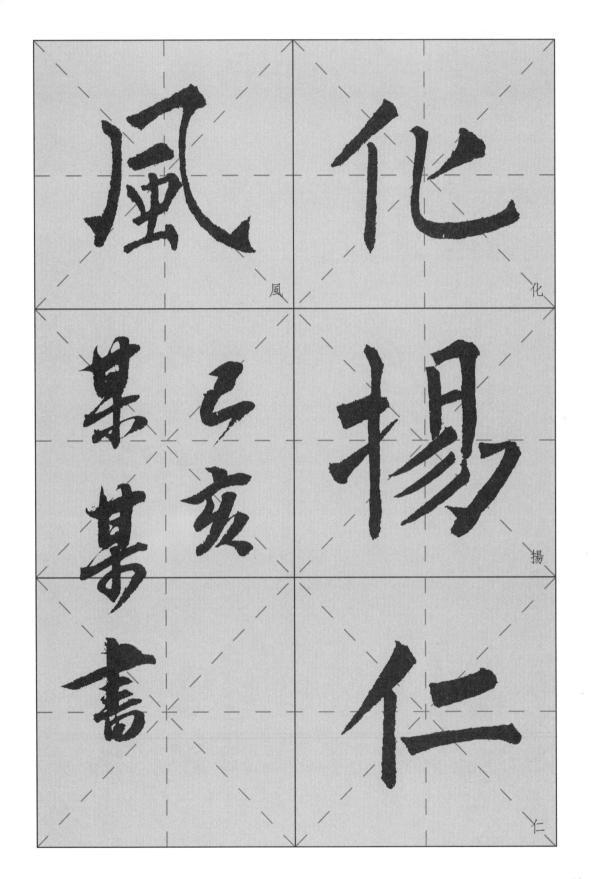

風

化

揚

乙亥

某其書

仁

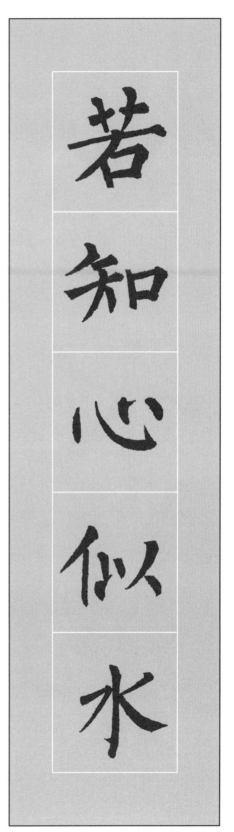

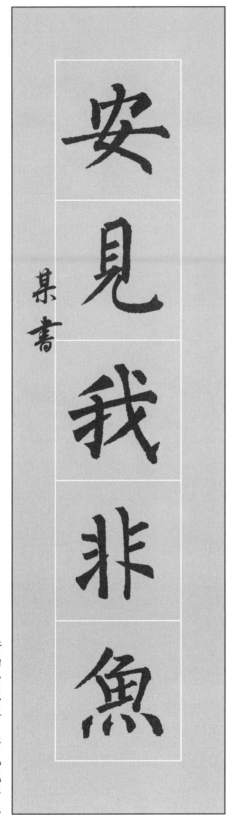

某書

若知心似水　安見我非魚

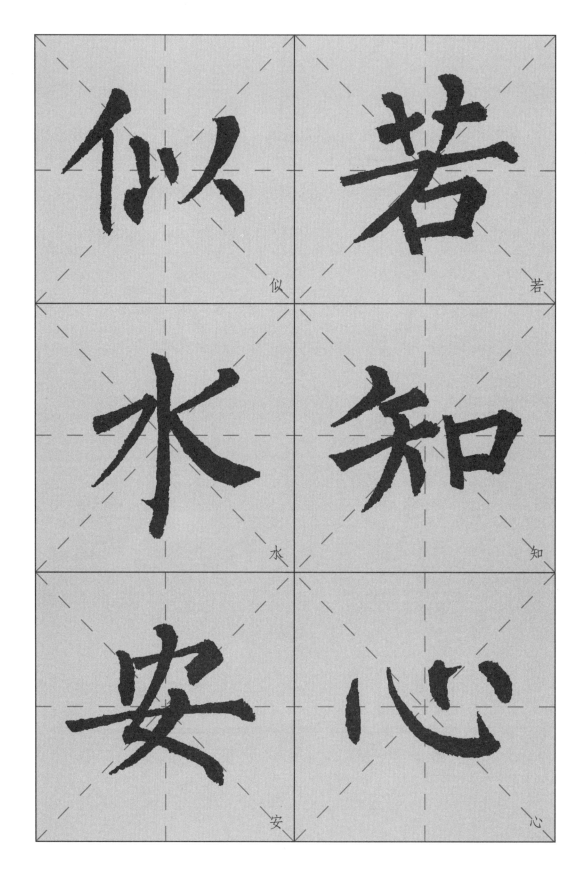

似

若

水

知

安

心

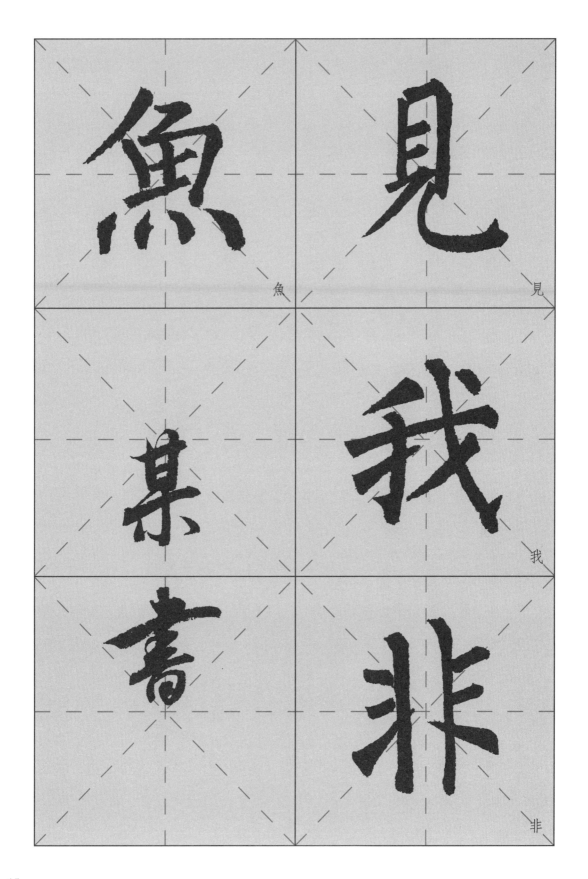

魚　見

　　我

　　非

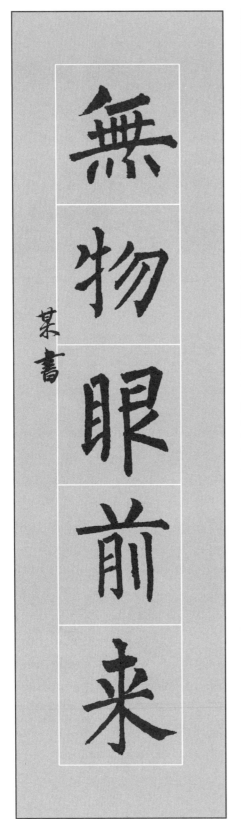

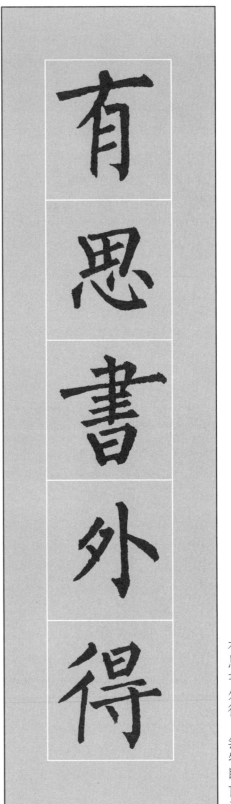

有思書外得　無物眼前來

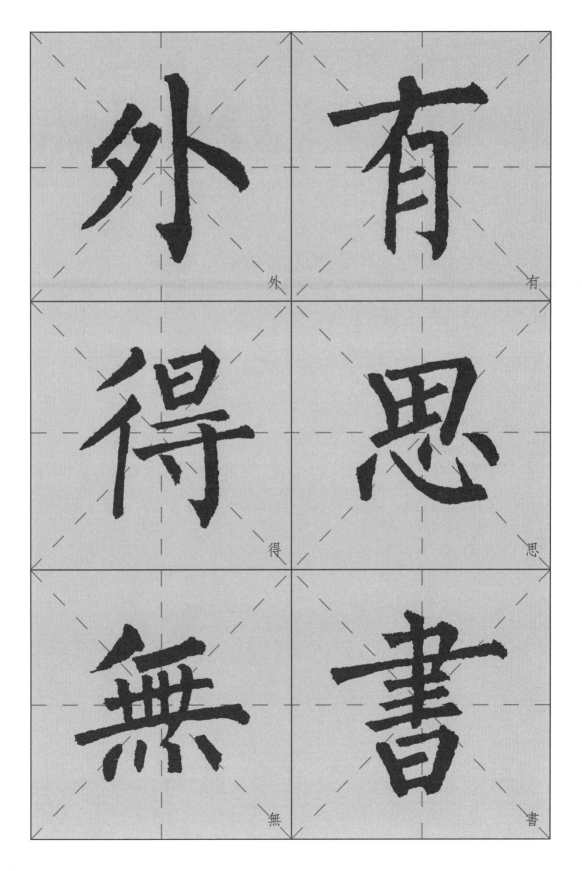

外　有
得　思
無　書

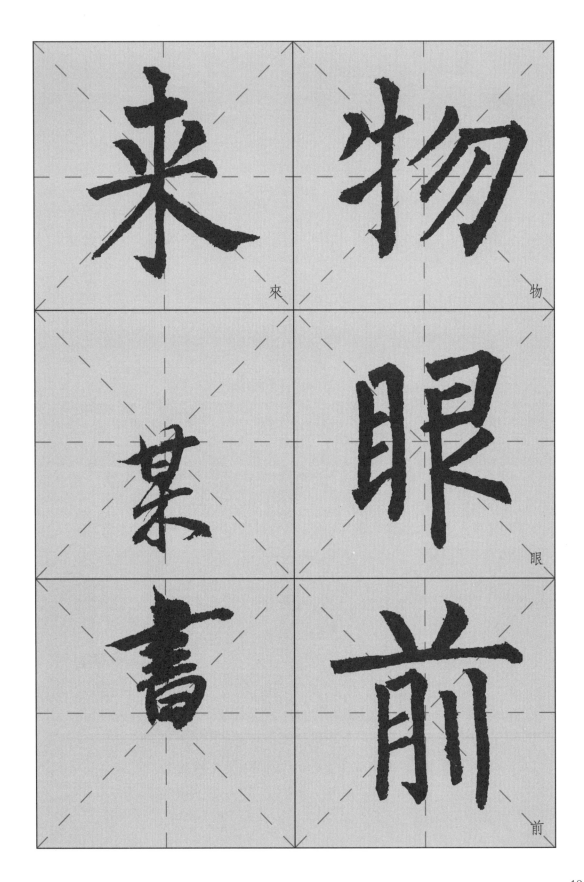

来 物 眼 前 某 書

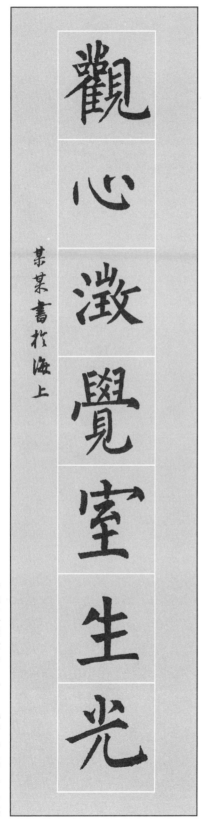

爲學深知書有味　觀心澄覺室生光

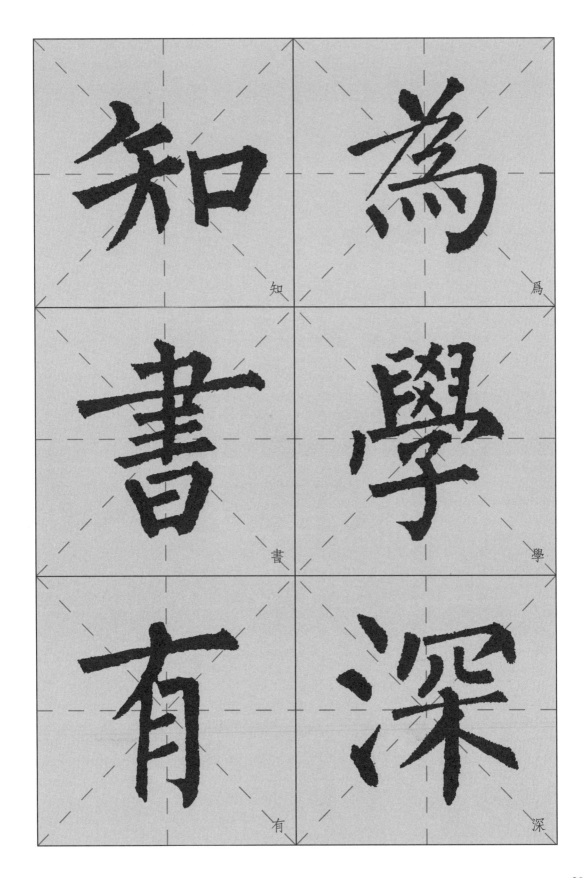

知

爲

書

學

有

深

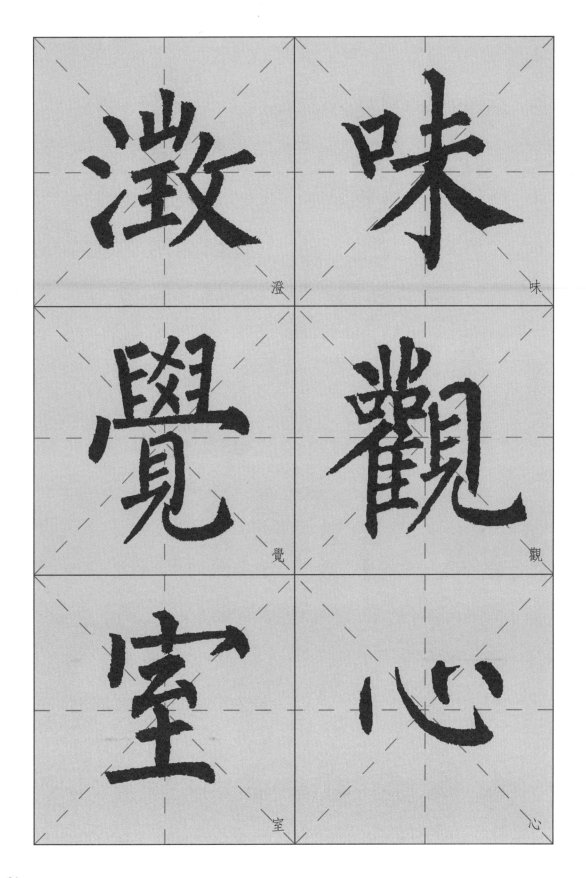

澂　味
覺　觀
室　心

生光

己亥　九月

某某　書於海上

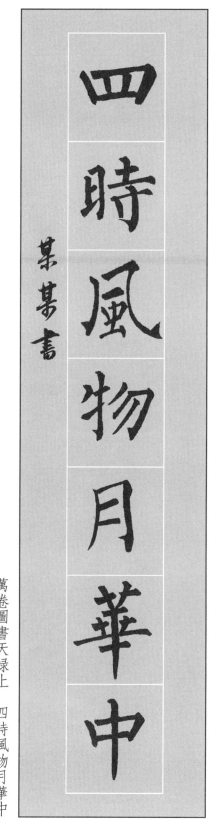

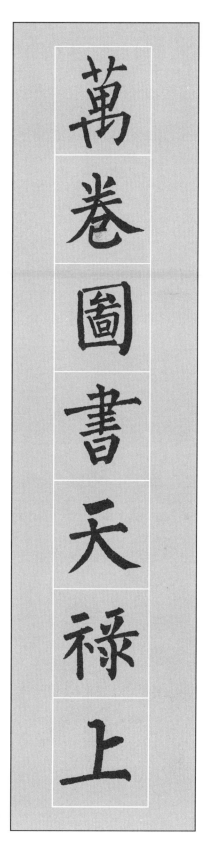

某某書

萬卷圖書天祿上　四時風物月華中

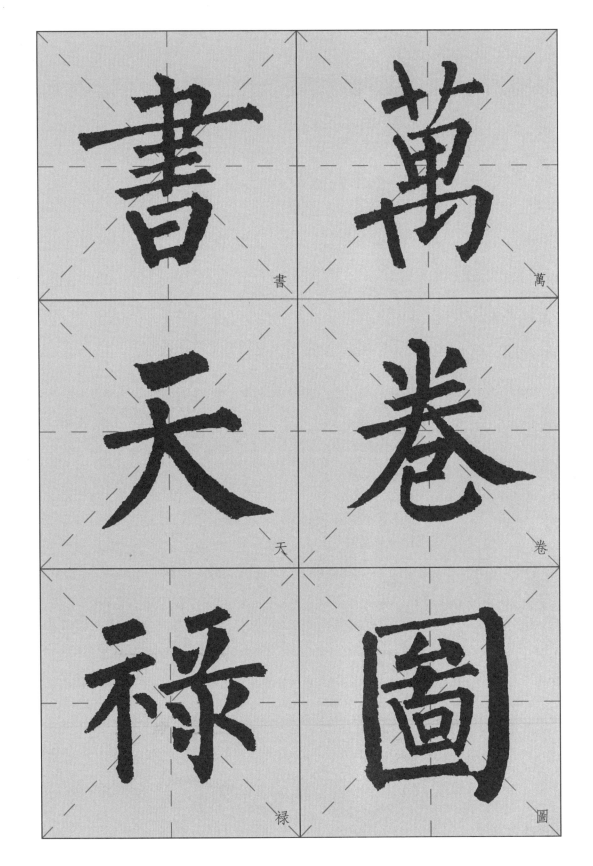

書 萬

天 卷

禄 圖

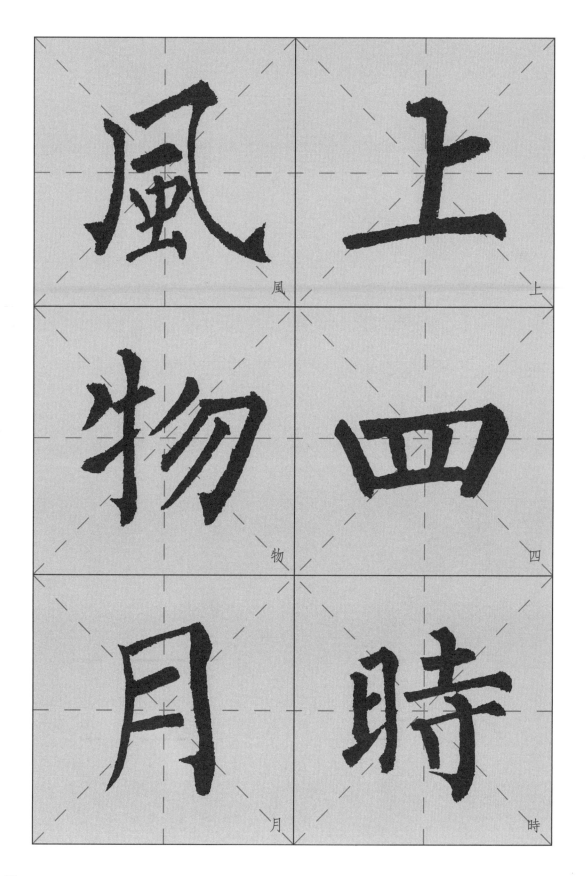

風　上

物　四

月　時

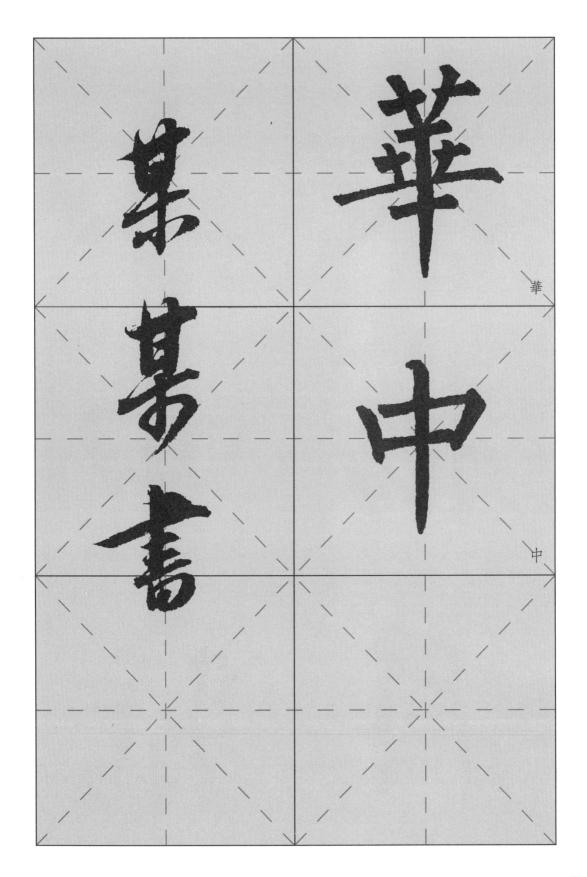

華

中

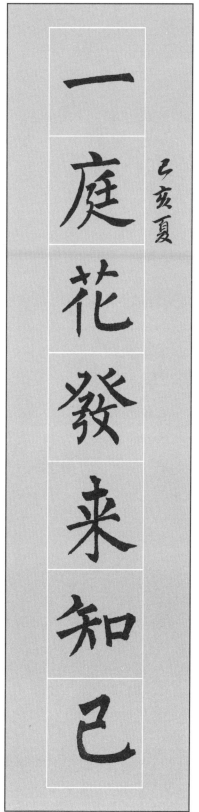

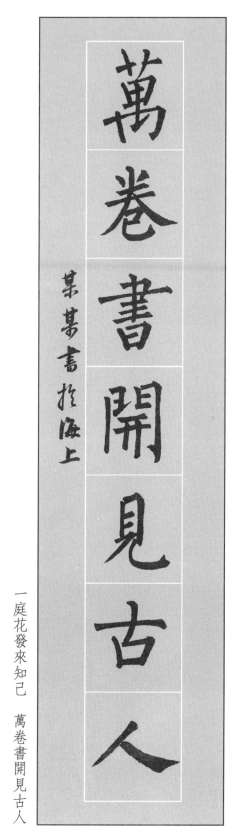

乙亥夏

一庭花發來知己

萬卷書開見古人

某某書於海上

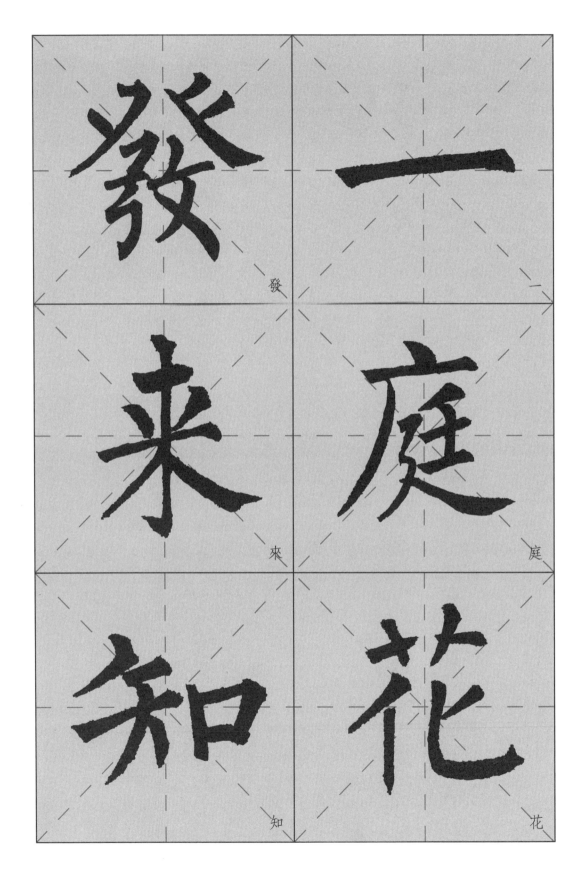

發 來 知 一 庭 花

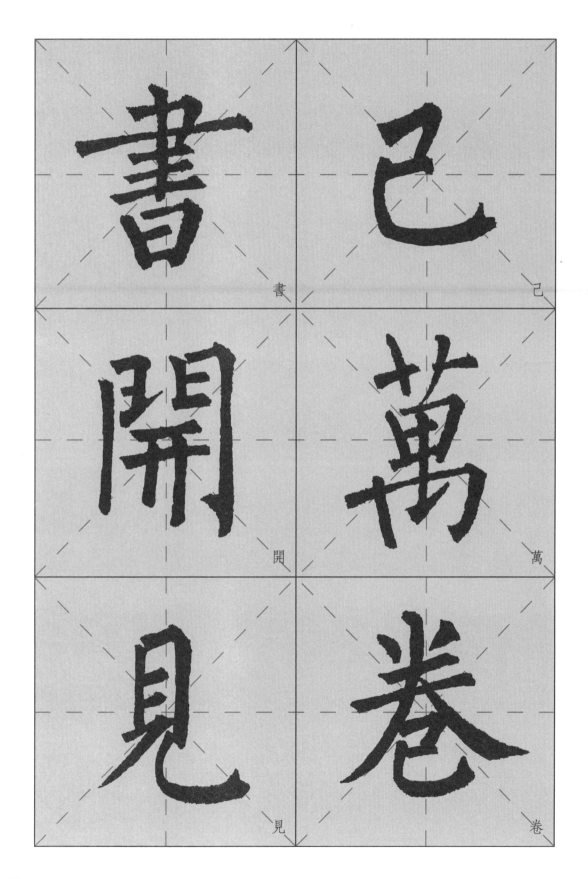

書　己

開　萬

見　卷

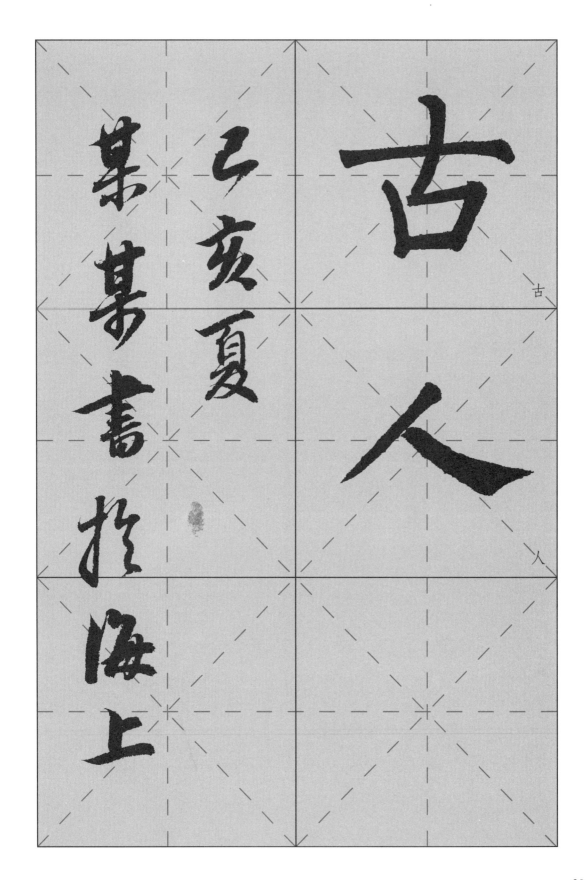

古人

乙亥夏

某某書於海上

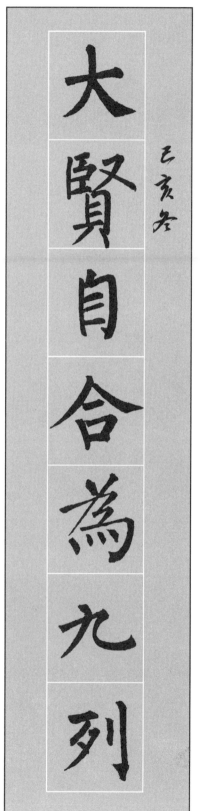

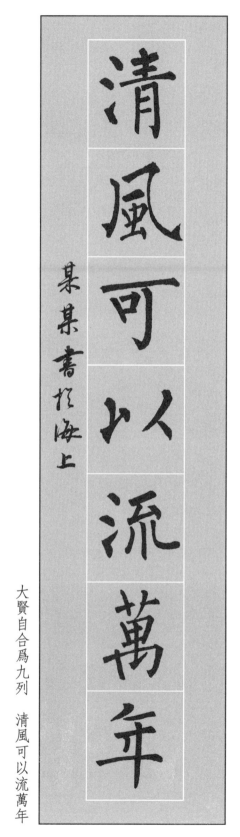

大賢自合爲九列　清風可以流萬年

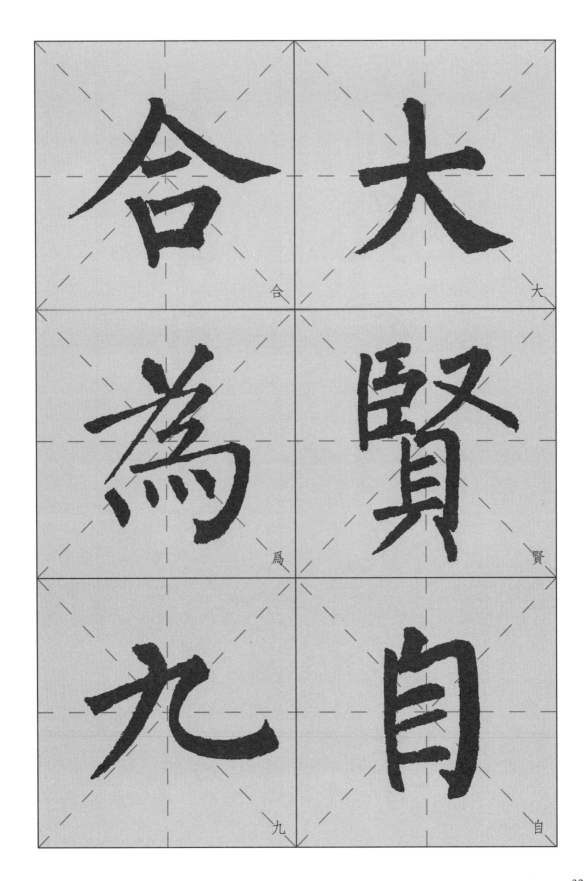

大

合

賢

爲

自

九

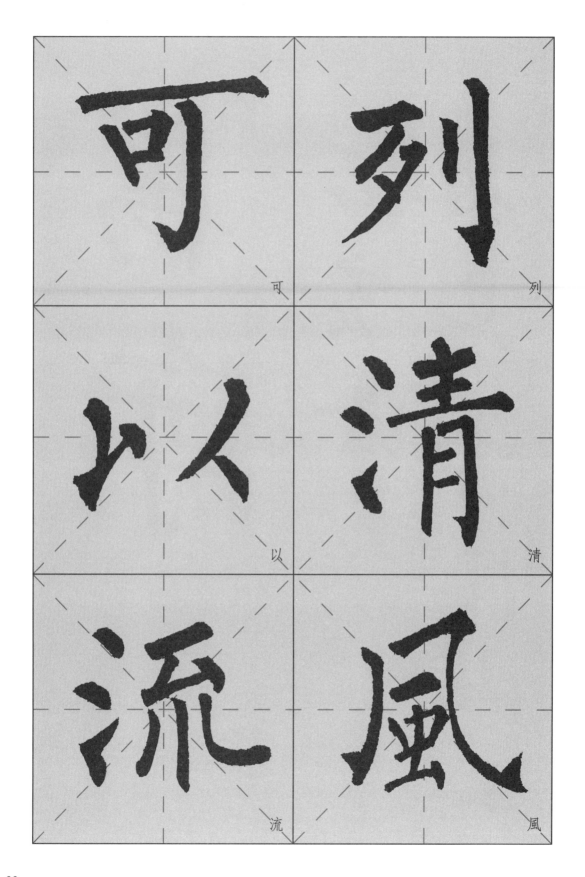

可

列

以

清

流

風

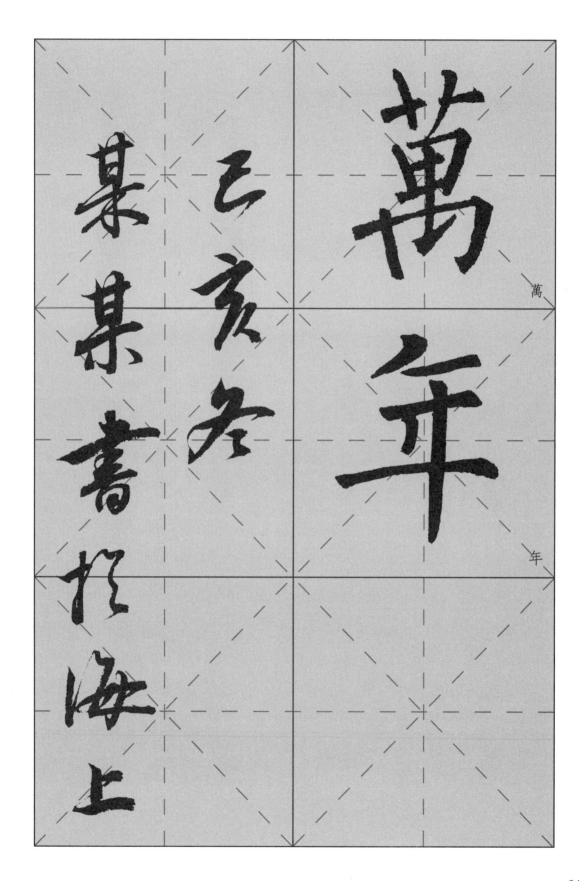

萬年

乙亥冬

某某書於海上

家臨九江水来去
九江側同是長干
人生小不相識

己亥秋月某某書於海上

家臨九江水，來去九江側。
同是長干人，生小不相識。

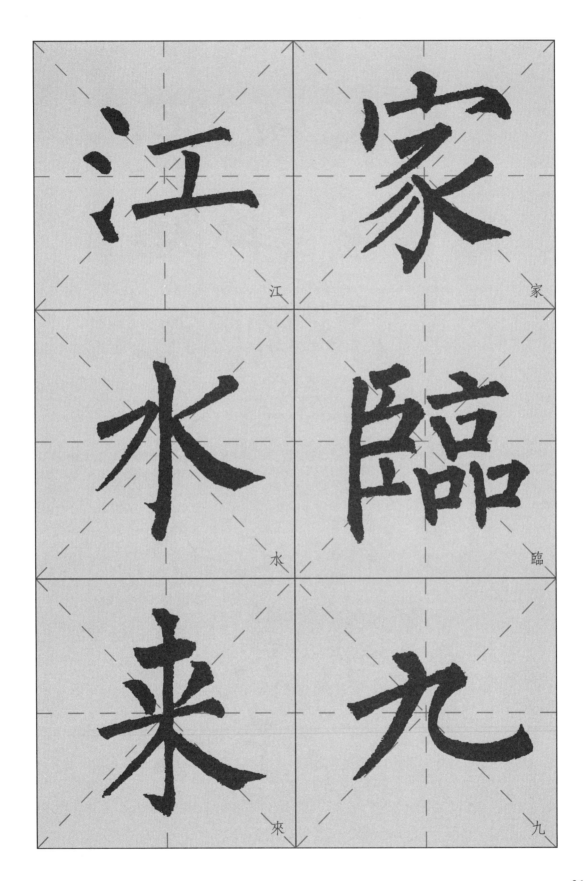

江

家

水

臨

來

九

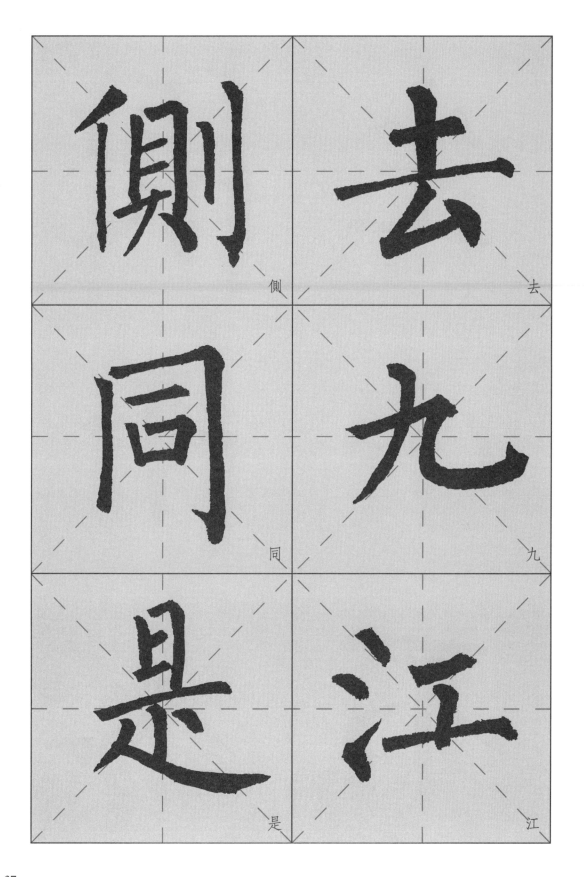

側

去

同

九

是

江

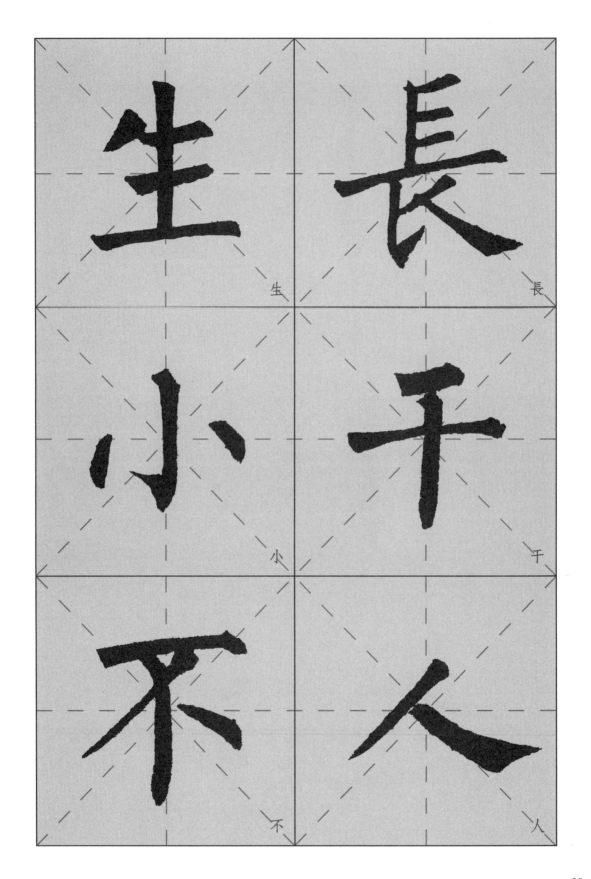

生　長
小　干
不　人

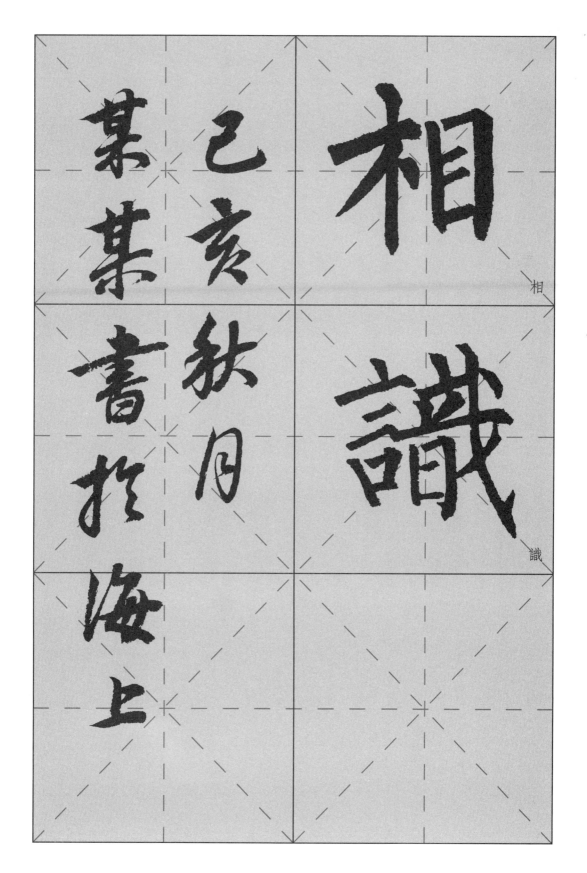

相

識

己亥秋月

某某書於海上

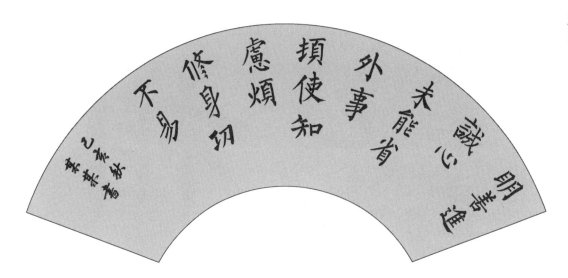

明善進誠心，
未能省外事。
頓使知慮煩，
修身功不易。

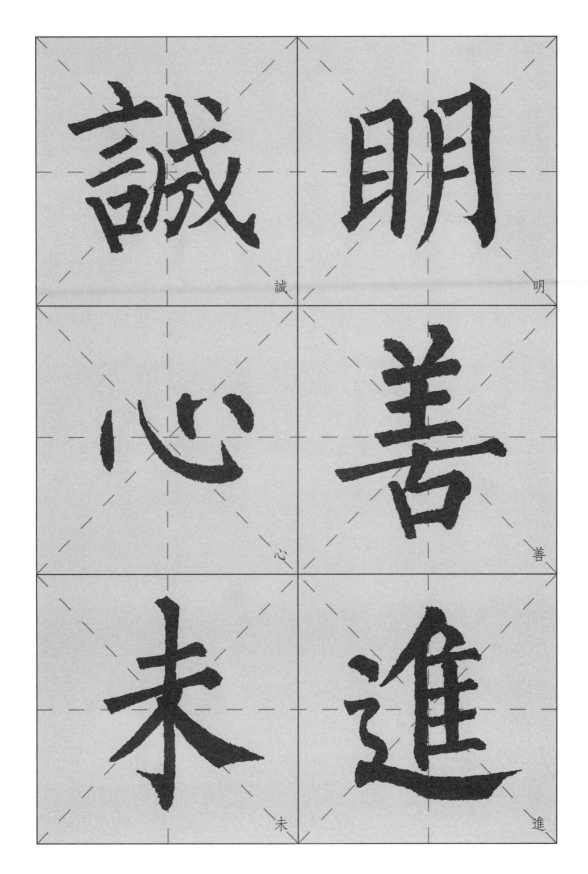

誠　明

心　善

未　進

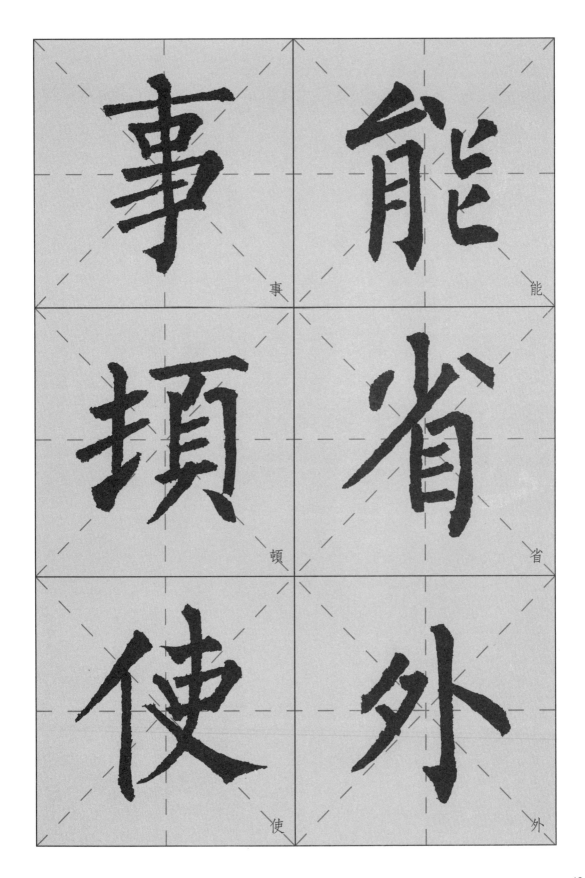

事

能

頓

省

使

外

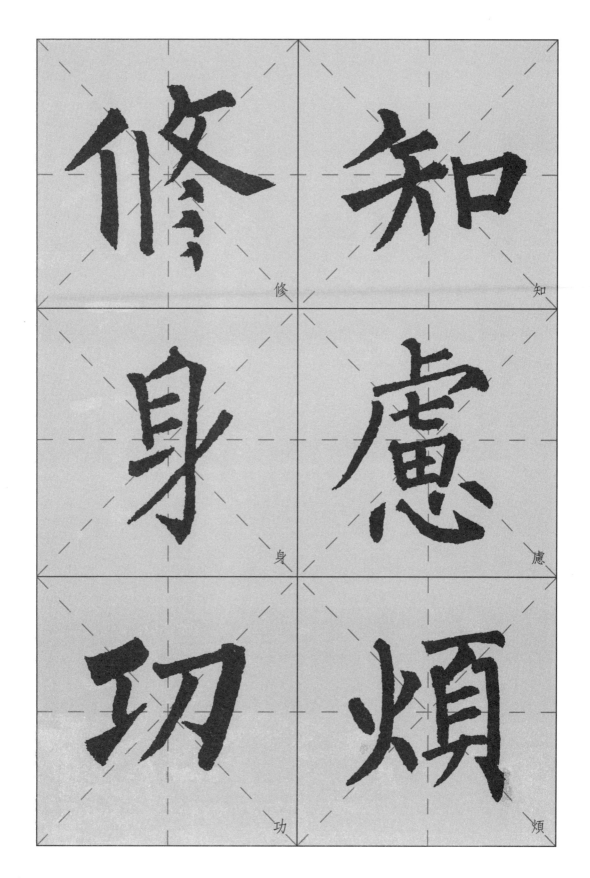

修

知

身

慮

功

煩

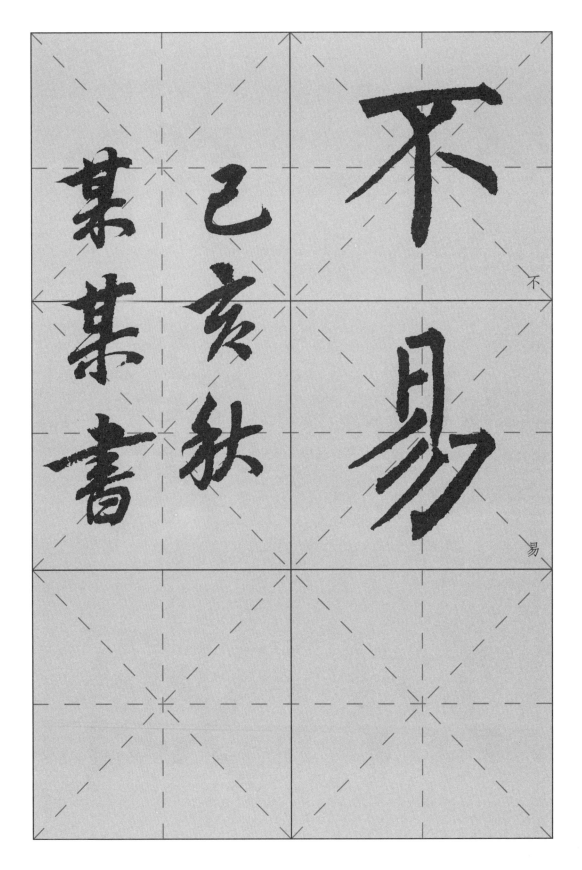

不易

某某書

己亥秋

某某

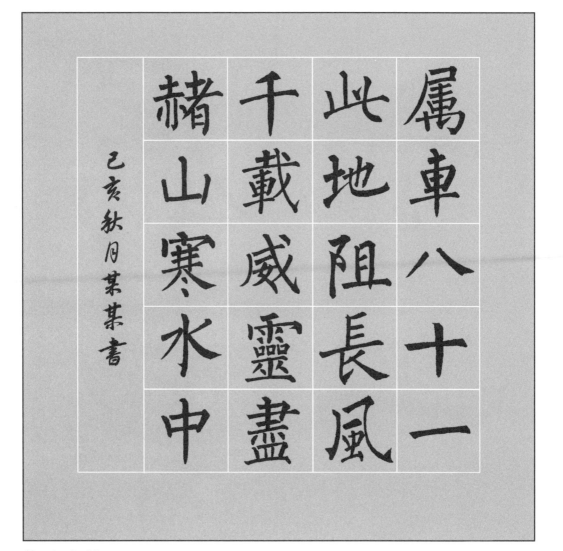

属車八十一
此地阻長風
千載威靈盡
赭山寒水中

己亥秋月某某書

屬車八十一，
此地阻長風。
千載威靈盡，
赭山寒水中。

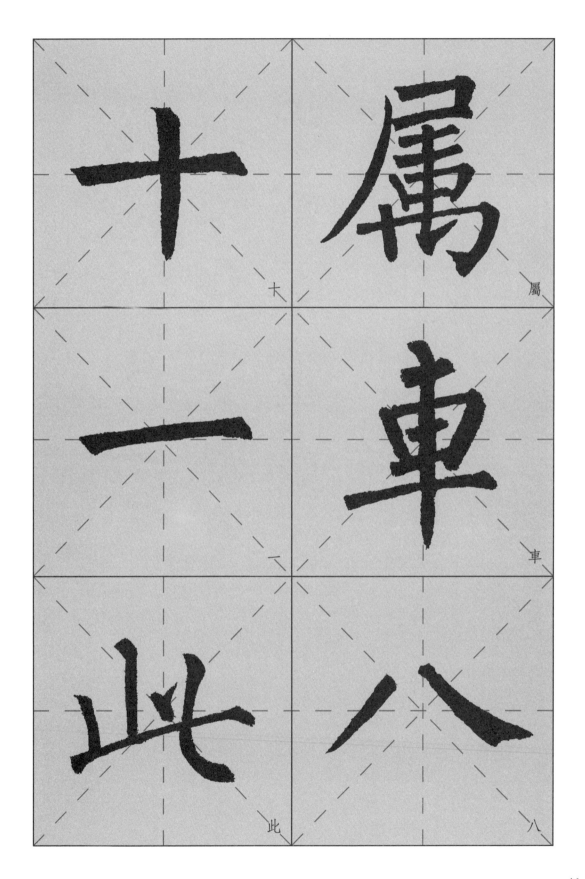

十 屬

一 車

此 八

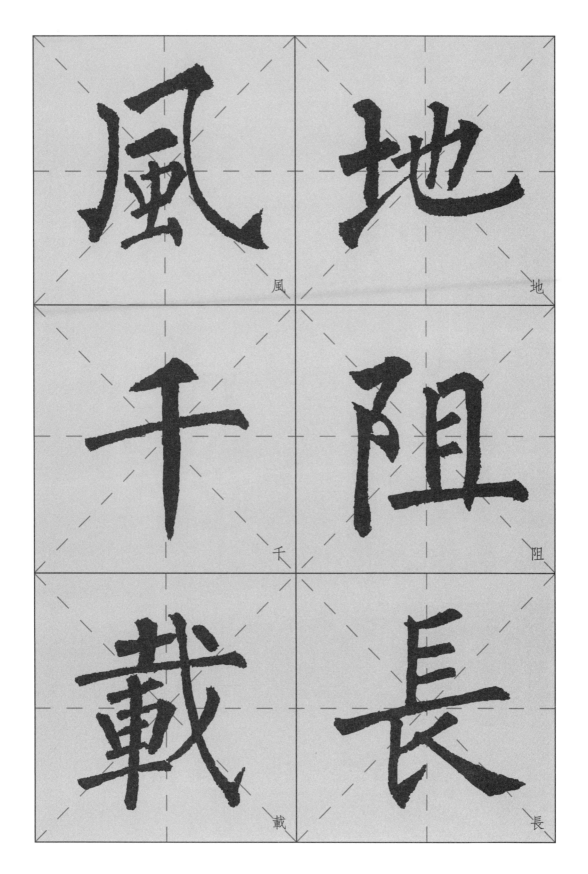

風

地

千

阻

載

長

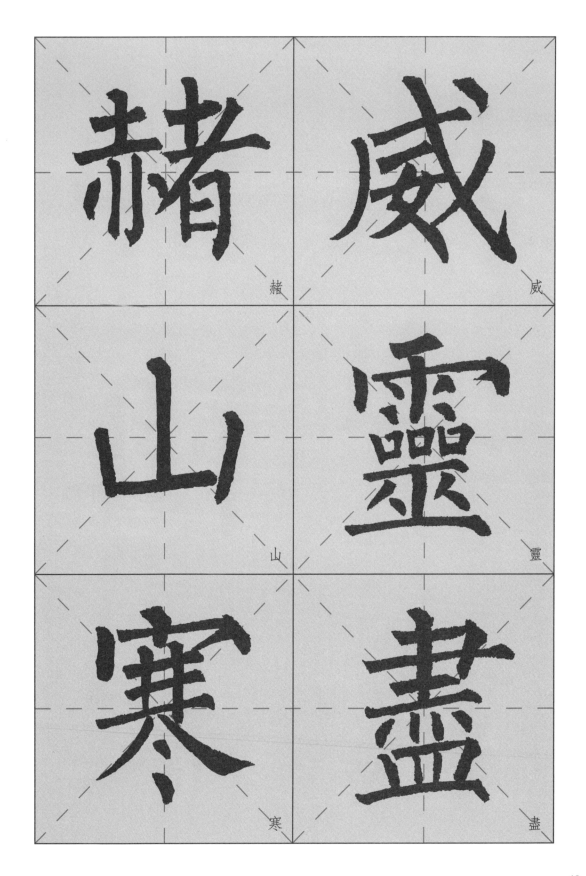

赭　威

山　靈

寒　盡

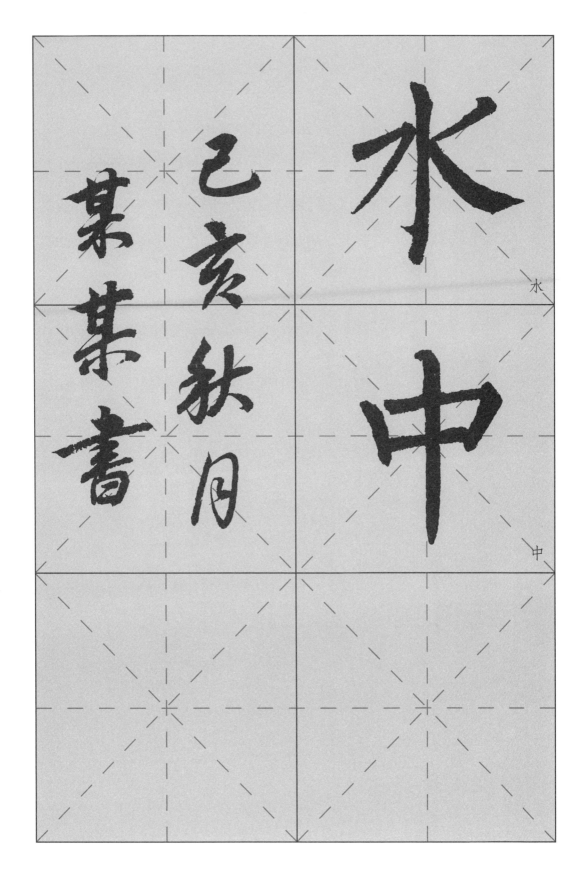

水中
己亥秋月
某某書

水
中

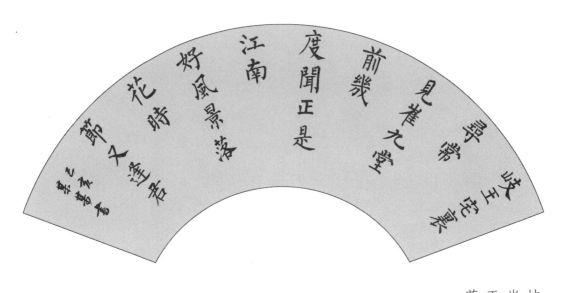

岐王宅裏尋常見，
崔九堂前幾度聞。
正是江南好風景，
落花時節又逢君。

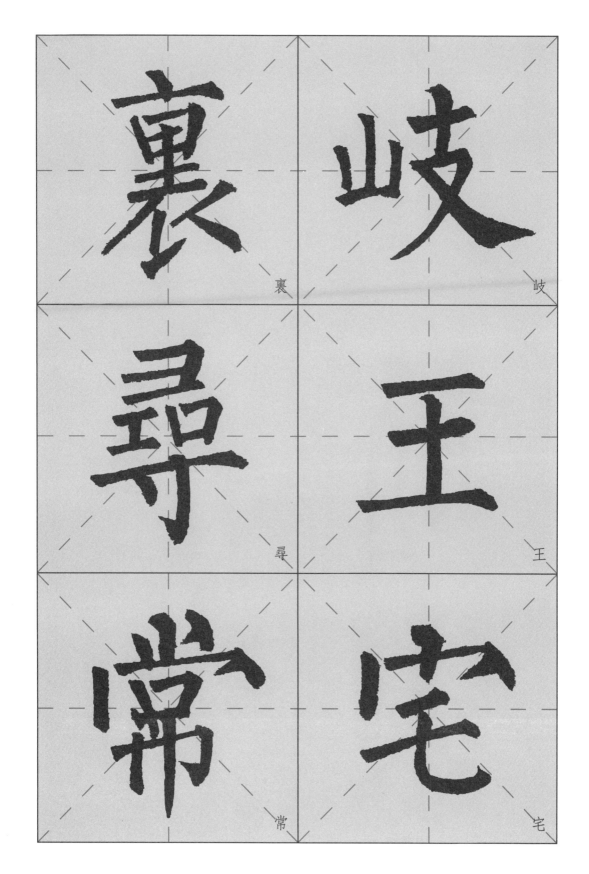

裏　岐
尋　王
常　宅

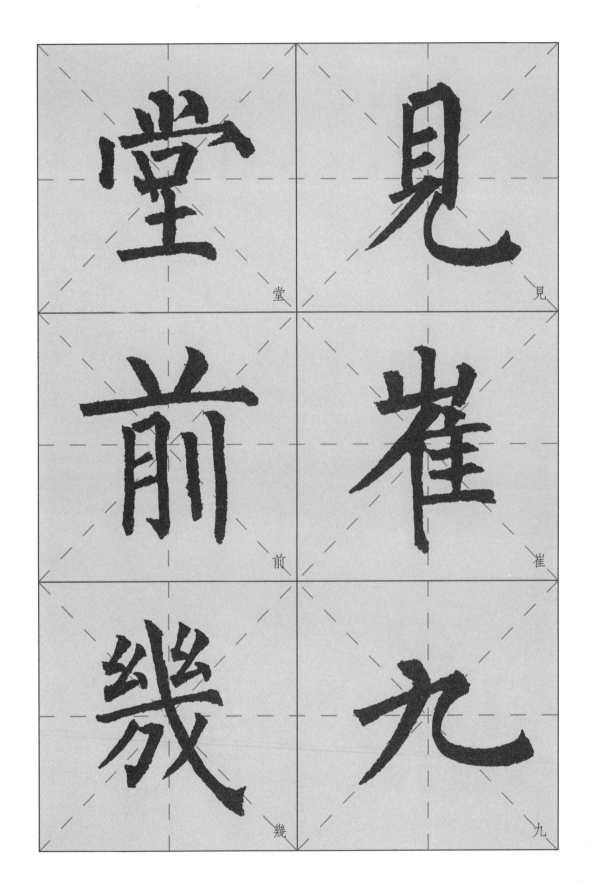

堂　見

前　崔

幾　九

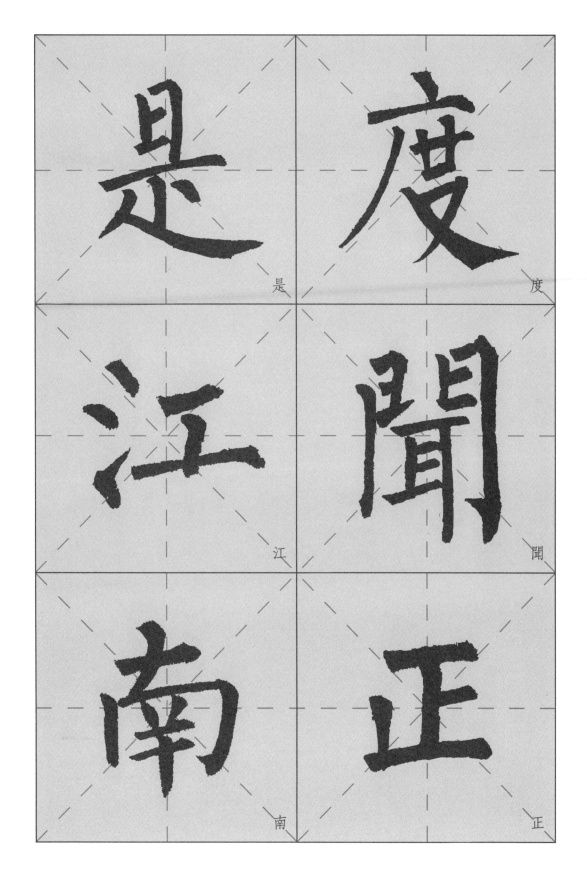

是

度

江

聞

南

正

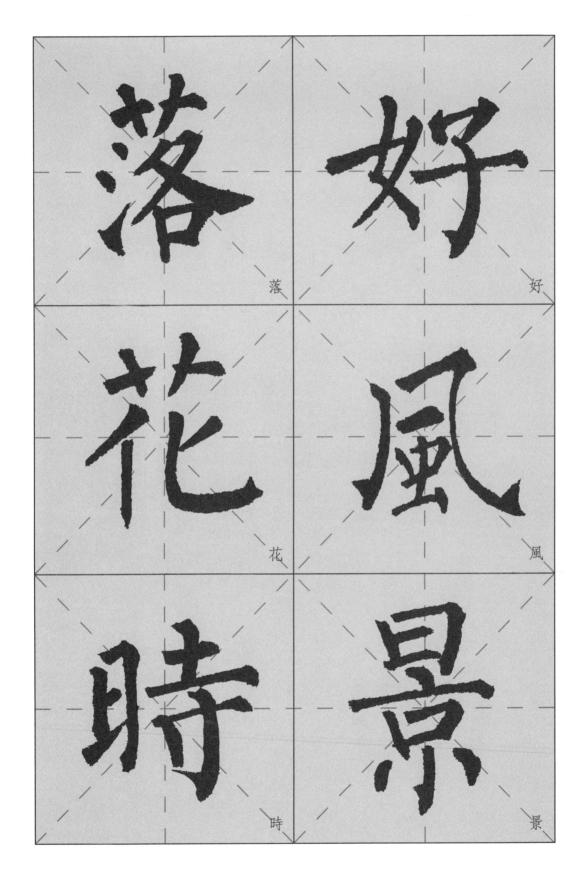

落

好

花

風

時

景

54

節

又

逢

君

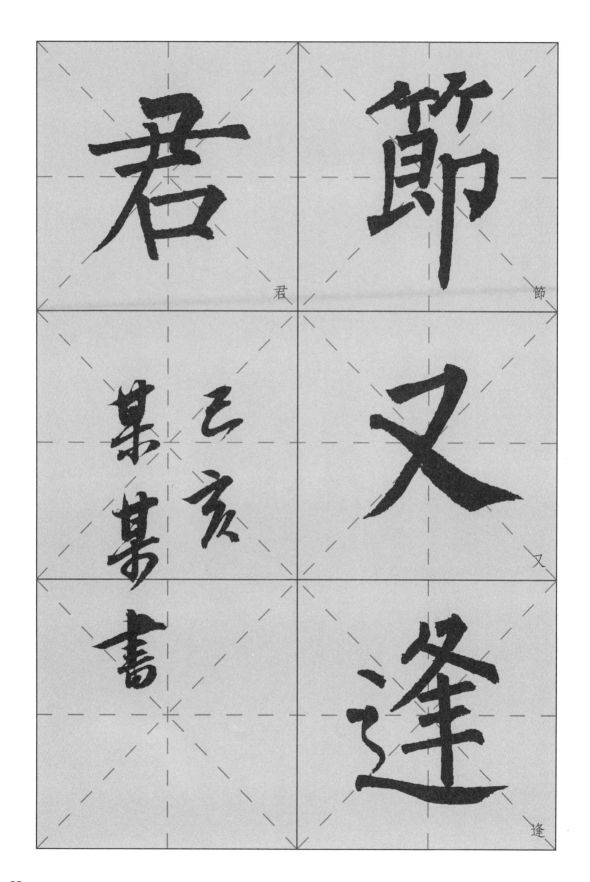

云亥

某某

其

書

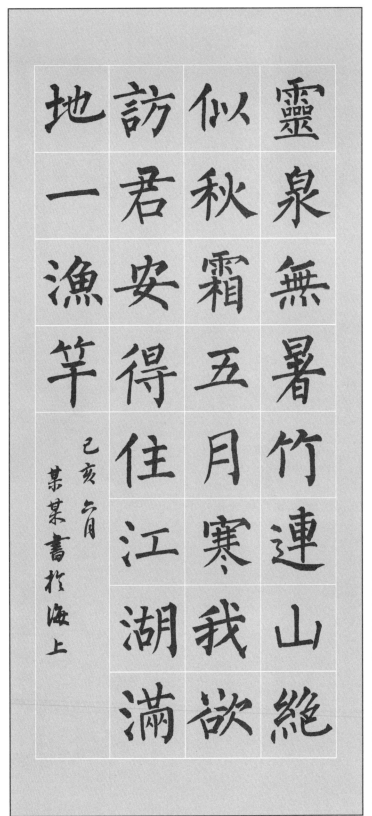

靈泉無暑竹連山，絕似秋霜五月寒。
我欲訪君安得住，江湖滿地一漁竿。

乙亥旨
某某書於海上

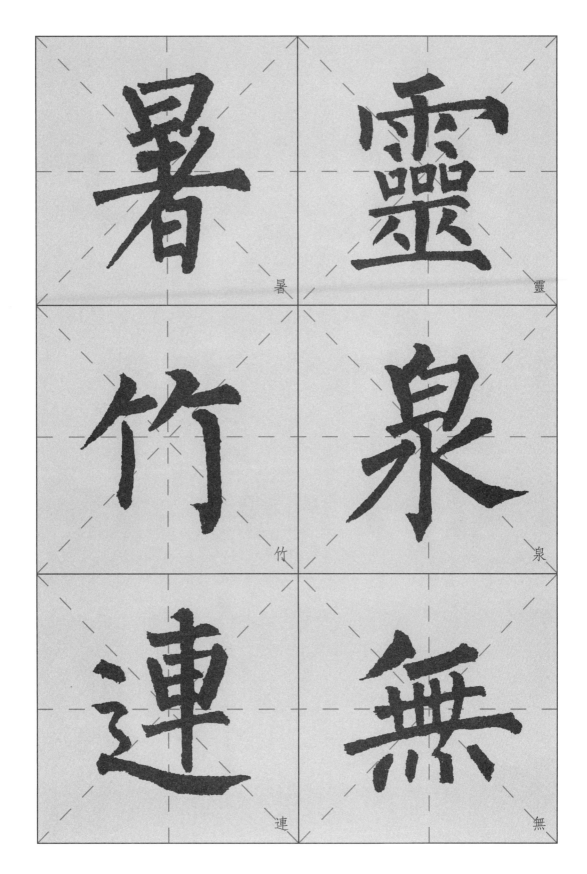

暑

靈

竹

泉

連

無

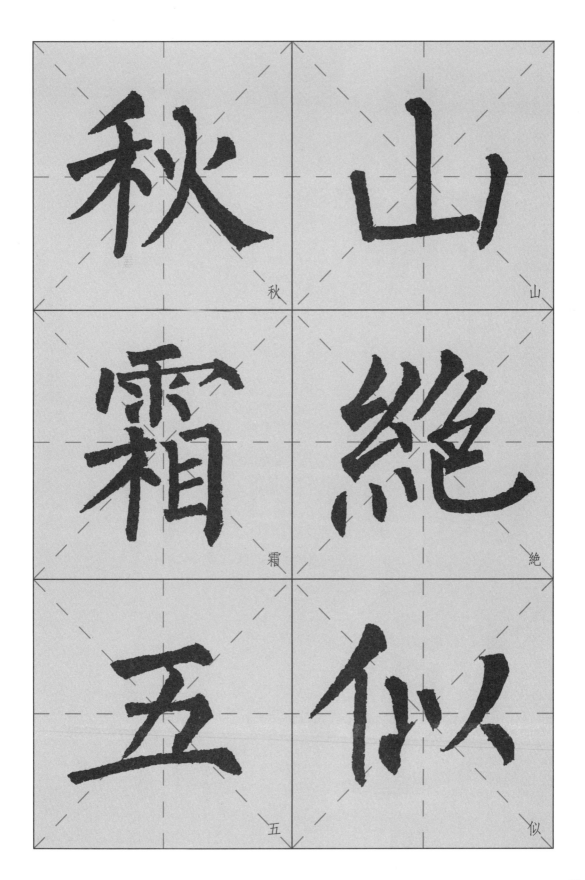

秋

山

霜

絶

五

似

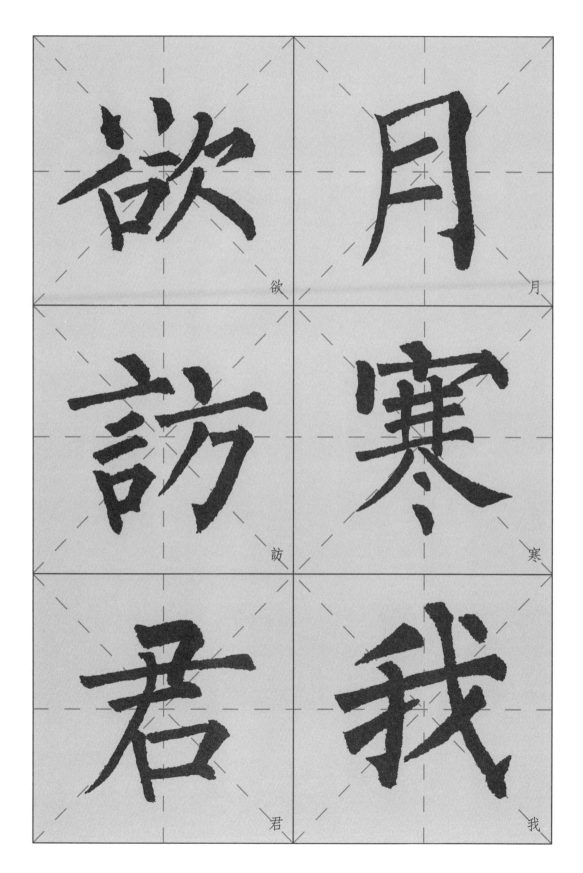

欲

月

訪

寒

君

我

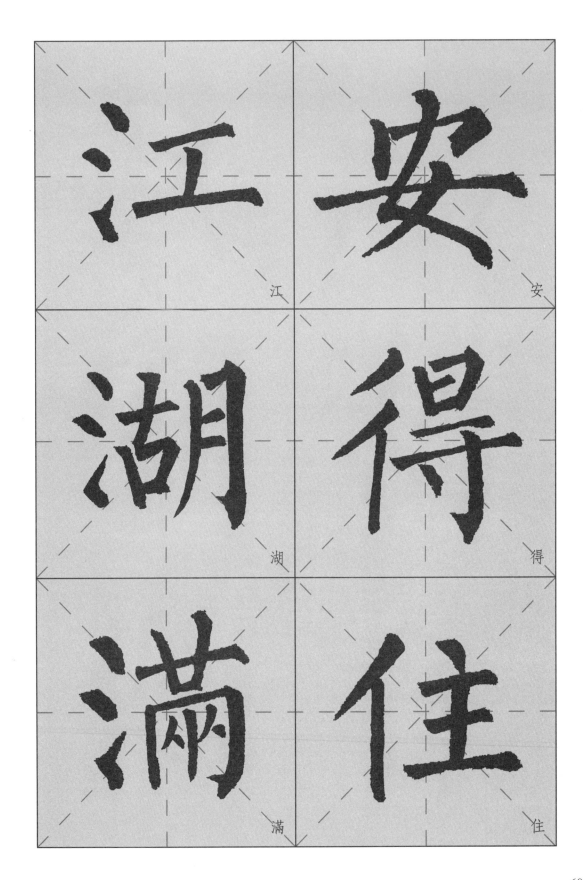

江

安

湖

得

滿

住

竿

地

一

漁

己亥六月

某某書於海上

圖書在版編目（ＣＩＰ）數據

柳公權神策軍碑 / 郭楚楚主編；陳晨晨著 . -- 杭
州 : 西泠印社出版社，2020.7
（歷代碑帖集字創作）
ISBN 978-7-5508-3015-8

Ⅰ．①柳… Ⅱ．①郭… ②陳… Ⅲ．①楷書－碑帖－
中國－唐代 Ⅳ．① J292.24

中國版本圖書館 CIP 數據核字 (2020) 第 060085 號

歷代碑帖集字創作

墨韵

柳公權神策軍碑

郭楚楚 主編

陳晨晨 著

出 品 人　江　吟
品牌策劃　來曉平
責任編輯　梁春曉
責任出版　李　兵
責任校對　劉玉立
出版發行　西泠印社出版社
　　　　　（杭州市西湖文化廣場三十二號五樓　郵政編碼　三一〇〇一四）
經　　銷　全國新華書店
製　　版　杭州集美文化藝術有限公司
印　　刷　杭州捷派印務有限公司
開　　本　七八七毫米乘一〇九二毫米　十六開
字　　數　一〇〇千
印　　張　四
印　　數　〇〇〇一—三〇〇〇
書　　號　ISBN 978-7-5508-3015-8
版　　次　二〇二〇年七月第一版　第一次印刷
定　　價　拾捌圓